LOS ESPECIALES DE
A la orilla del viento

FONDO DE CULTURA ECONÓMICA
MÉXICO

Coordinador de la Colección : Daniel Goldin
Diseño: Arroyo + Cerda
Dirección Artística: Rebeca Cerda

Primera edición: 1993

ISBN 968-16-3672-4

Impreso en México

ALEJANDRO AURA

ilustraciones de Marcos Límenes

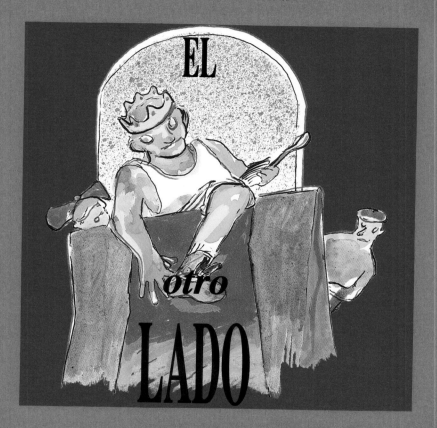

EL

otro

LADO

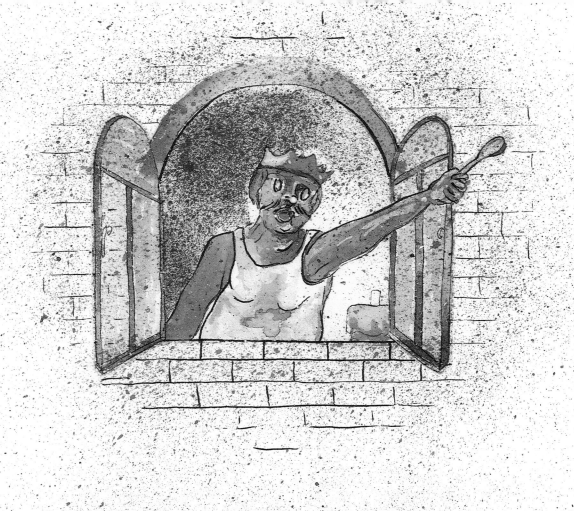

Un día el rey llamó a unos
muchachos de por aquí y les dijo:

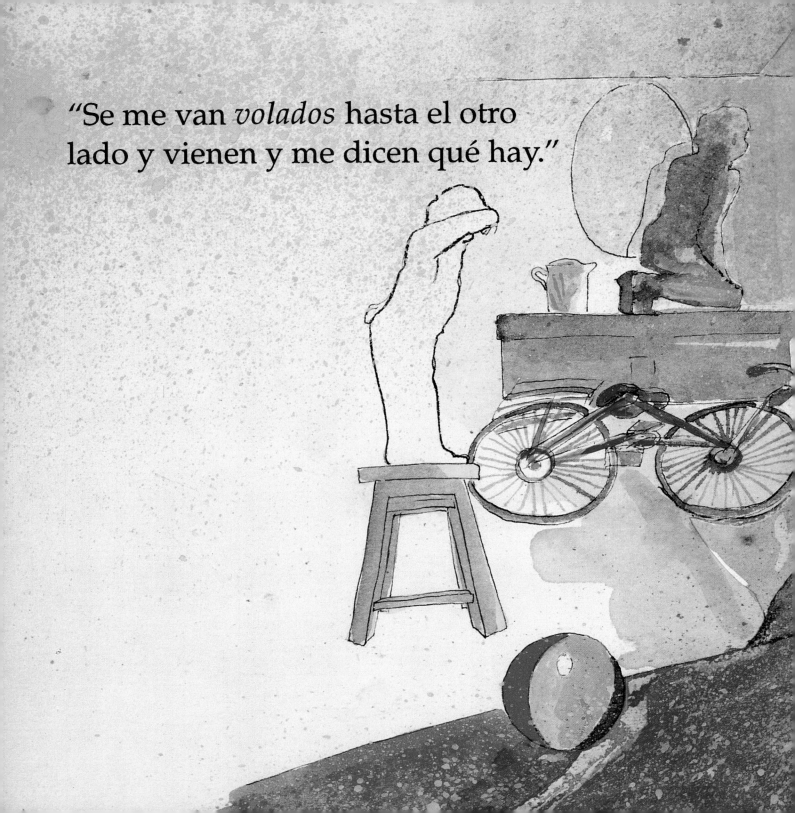

"Se me van *volados* hasta el otro lado y vienen y me dicen qué hay."

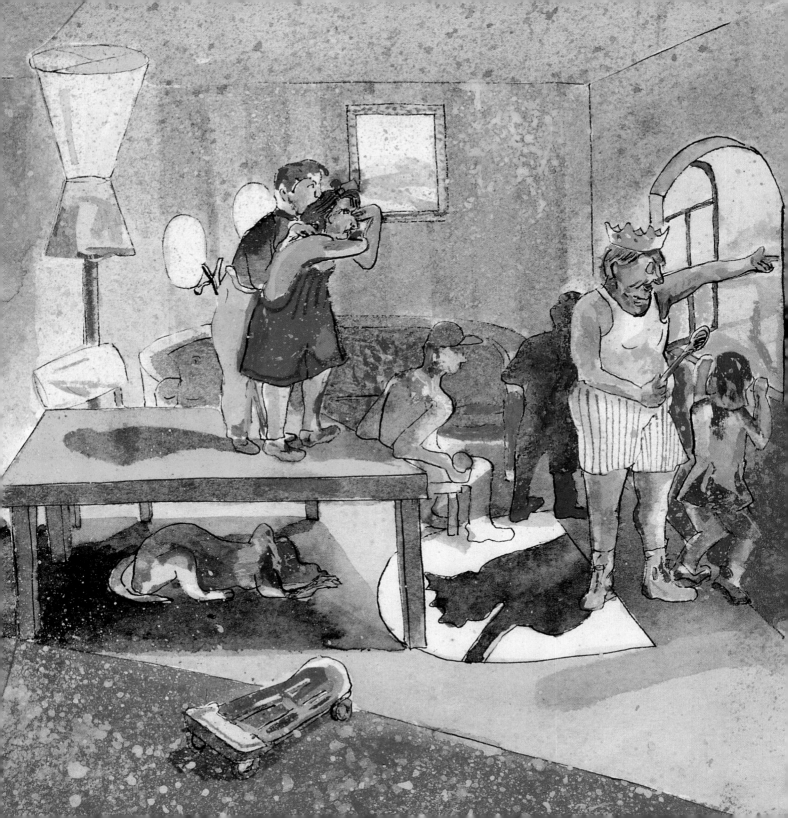

Unos se fueron en *bicicleta,*

otros en *patines,*

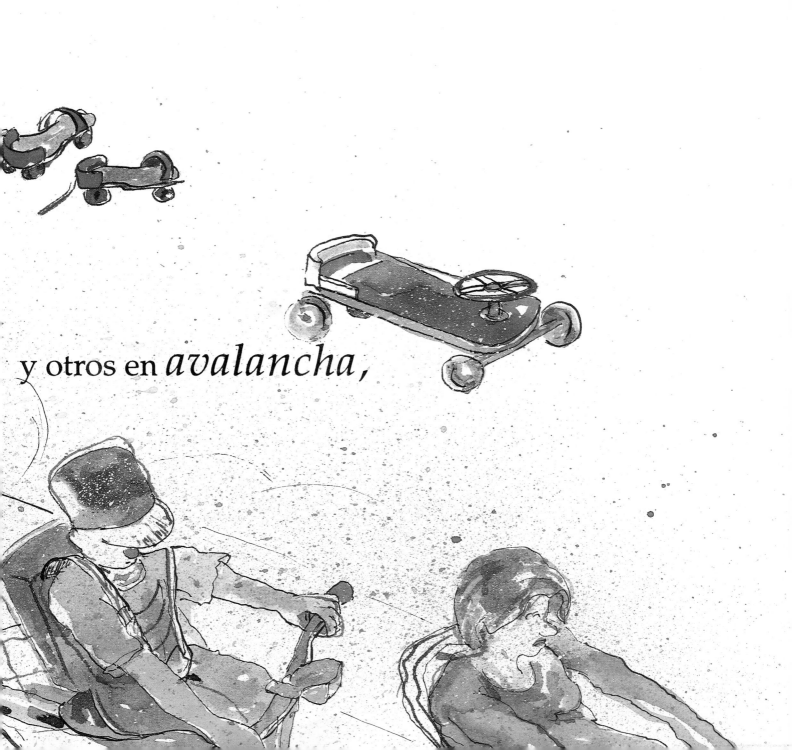

y otros en *avalancha*,

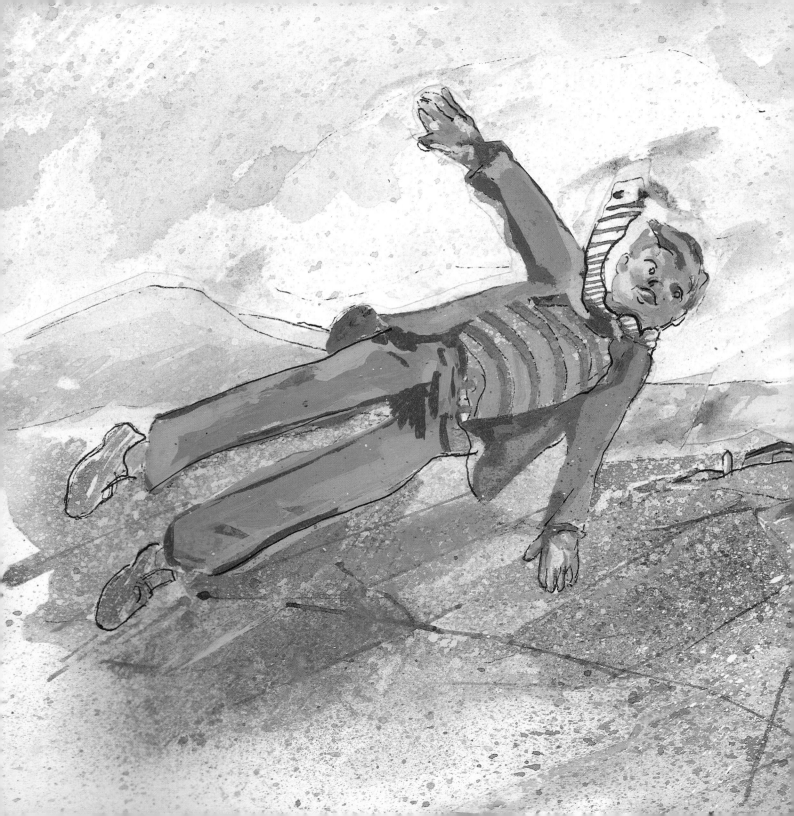

otros se fueron nomás *volando.*

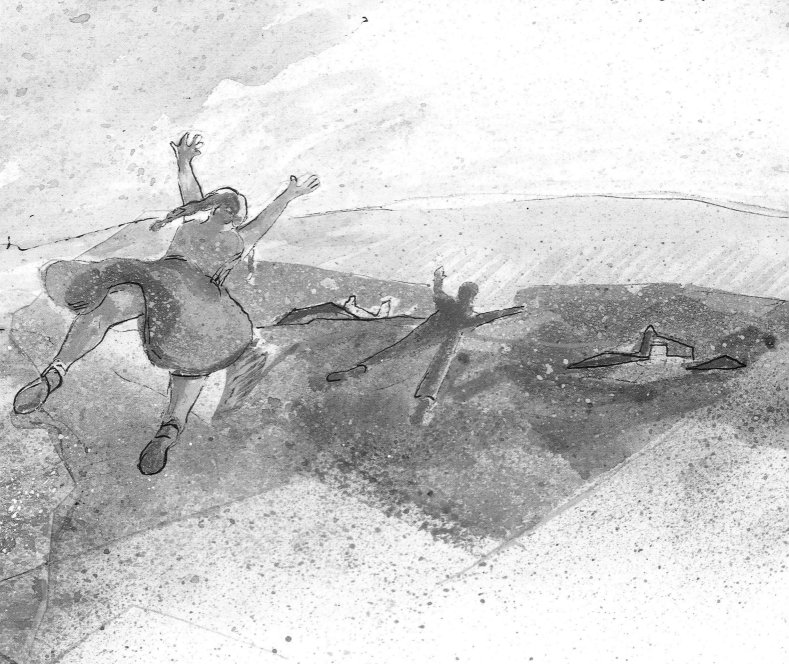

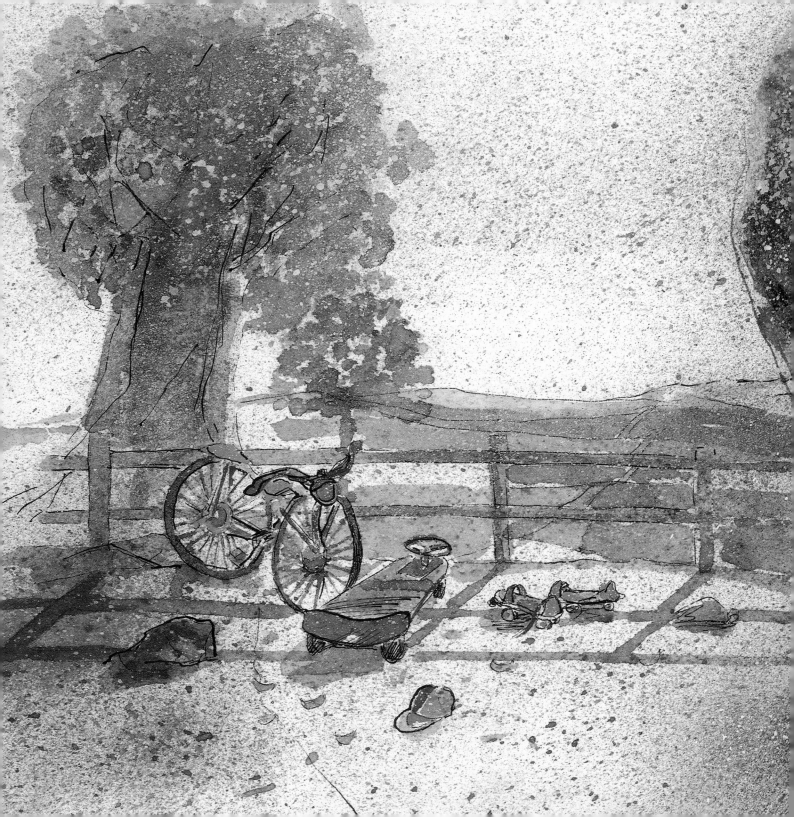

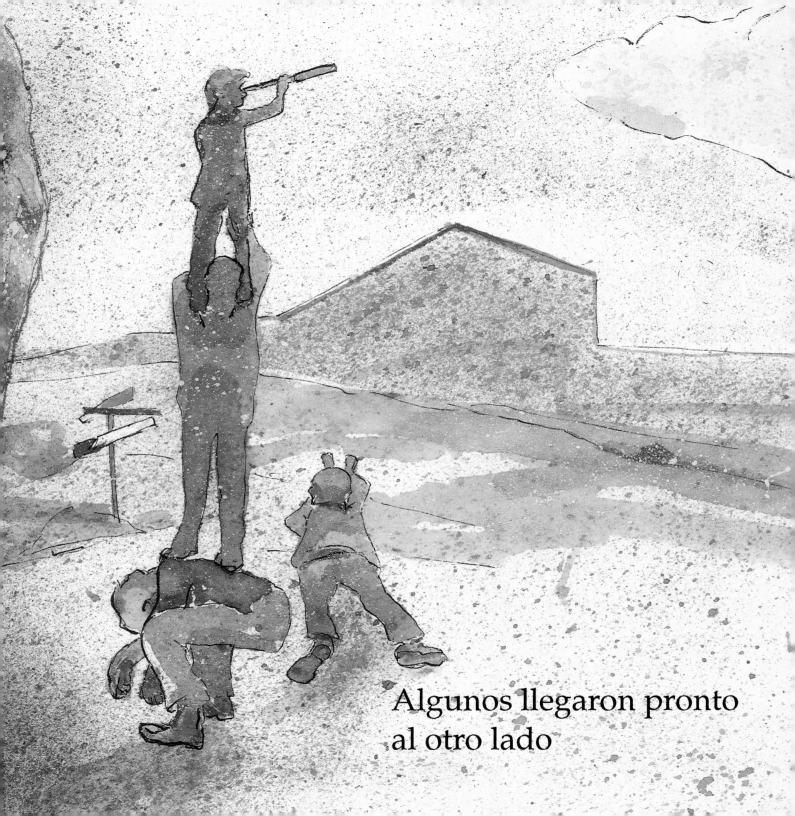

Algunos llegaron pronto
al otro lado

y otros se tardaron años,
así que llegaron viejecitos,

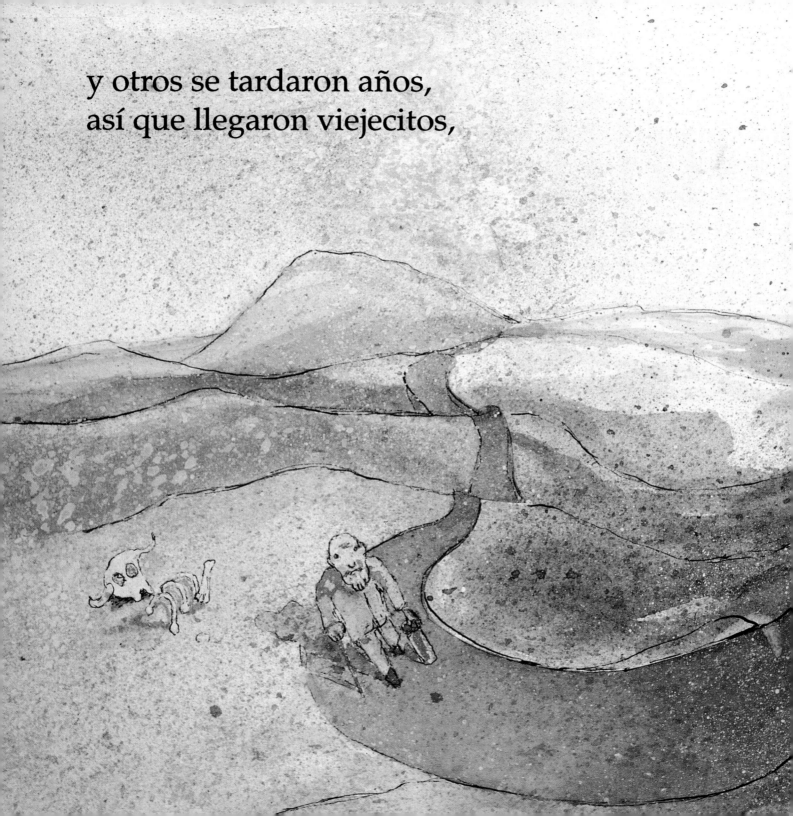

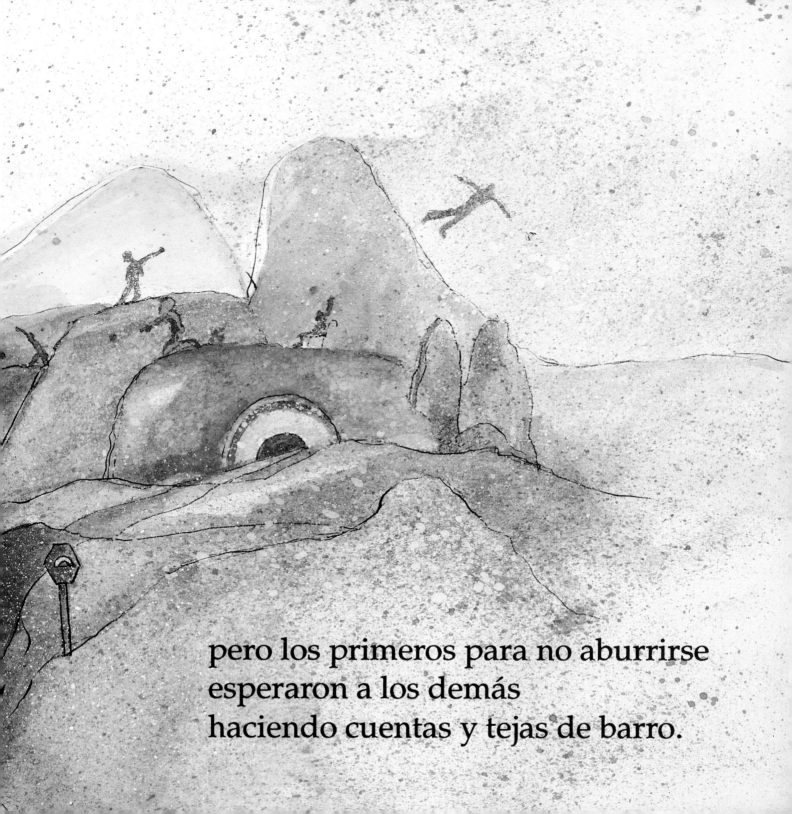

pero los primeros para no aburrirse
esperaron a los demás
haciendo cuentas y tejas de barro.

Ya que se fijaron bien en todo regresaron y le dijeron al rey:

"Del otro lado
es todo igual pero al
REVÉS."

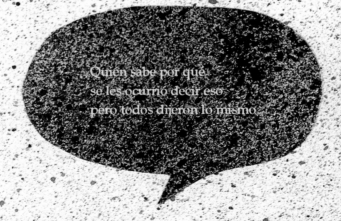

Quién sabe por qué
se les ocurrió decir eso
pero todos dijeron lo mismo.

é
r eso
lo mismo.

Quién sabe por qué
se les ocurrió decir eso
pero todos dijeron lo mismo.

"Yo quiero ir", dijo el rey,

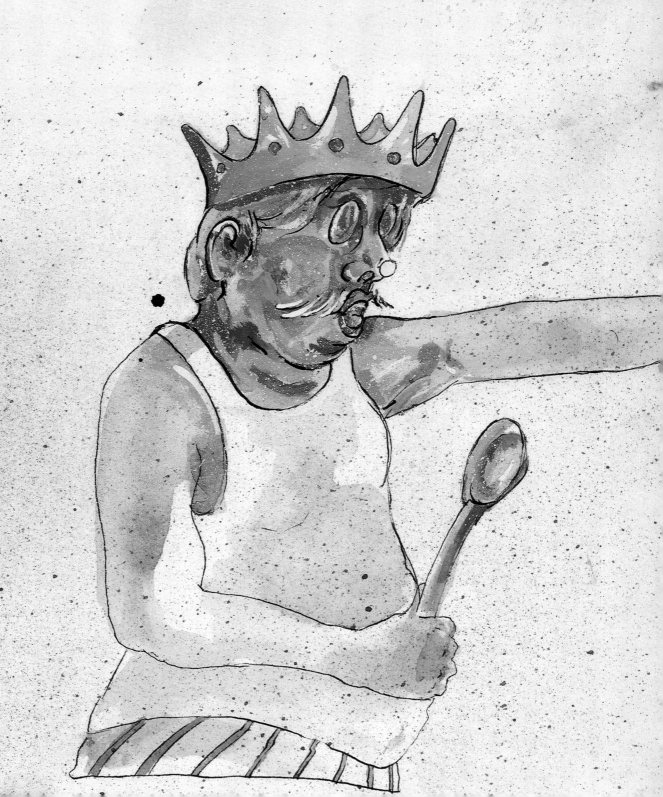

"cárgueme"

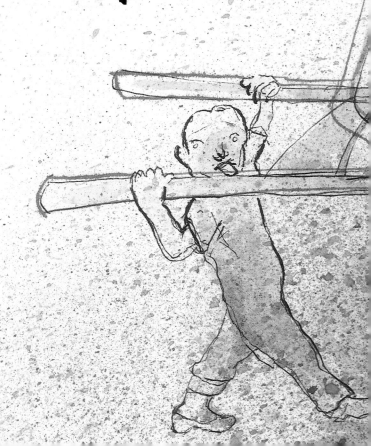

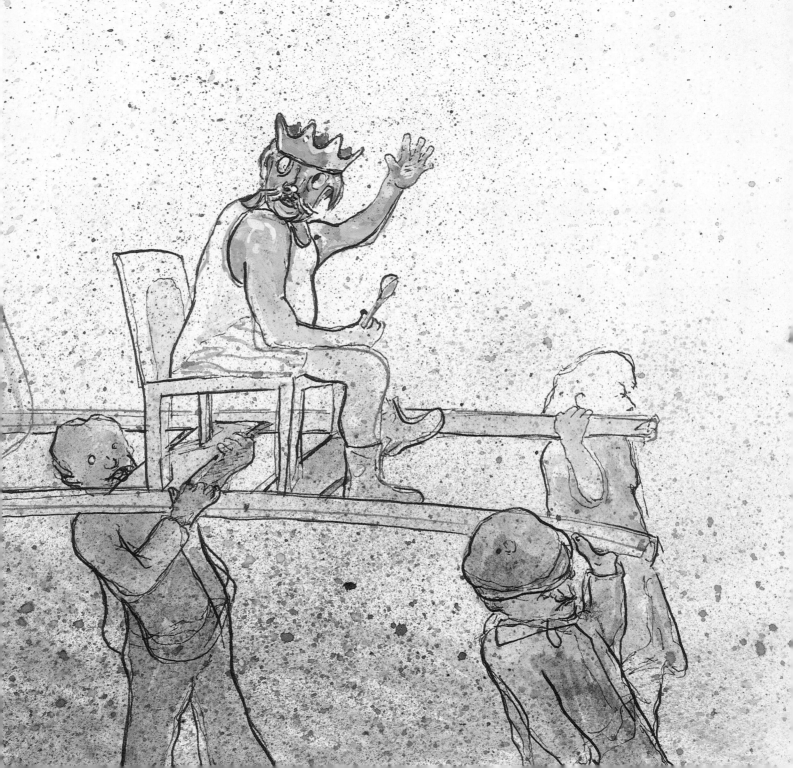

Y lo llevaron.

Pero cuando pasaron al otro lado

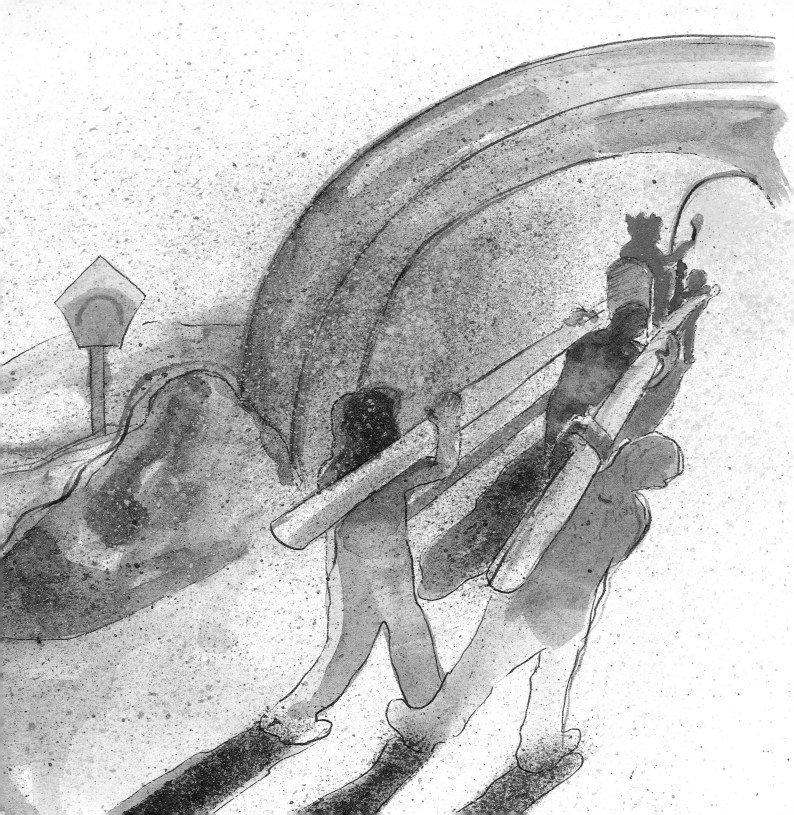

el rey tuvo que cargar a todos

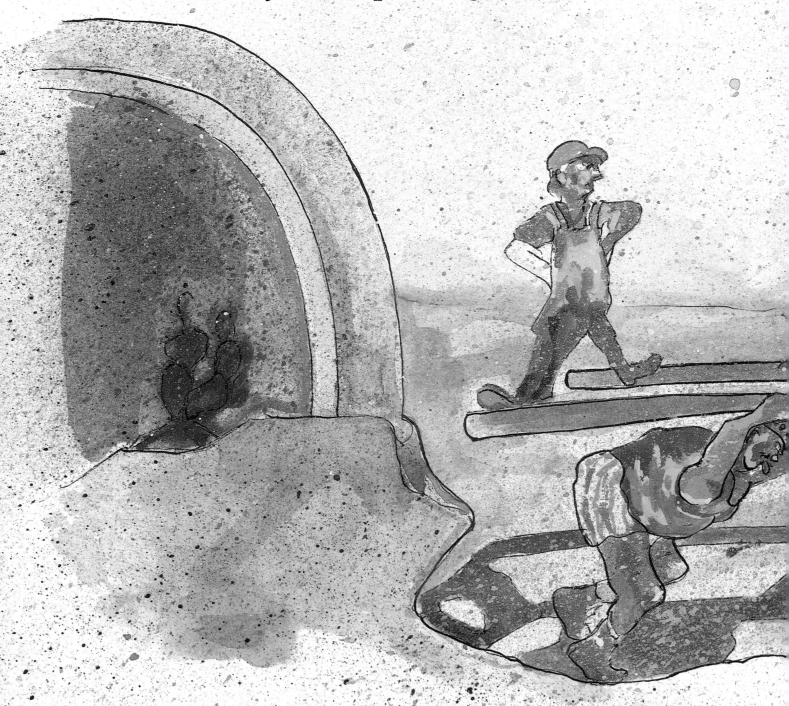

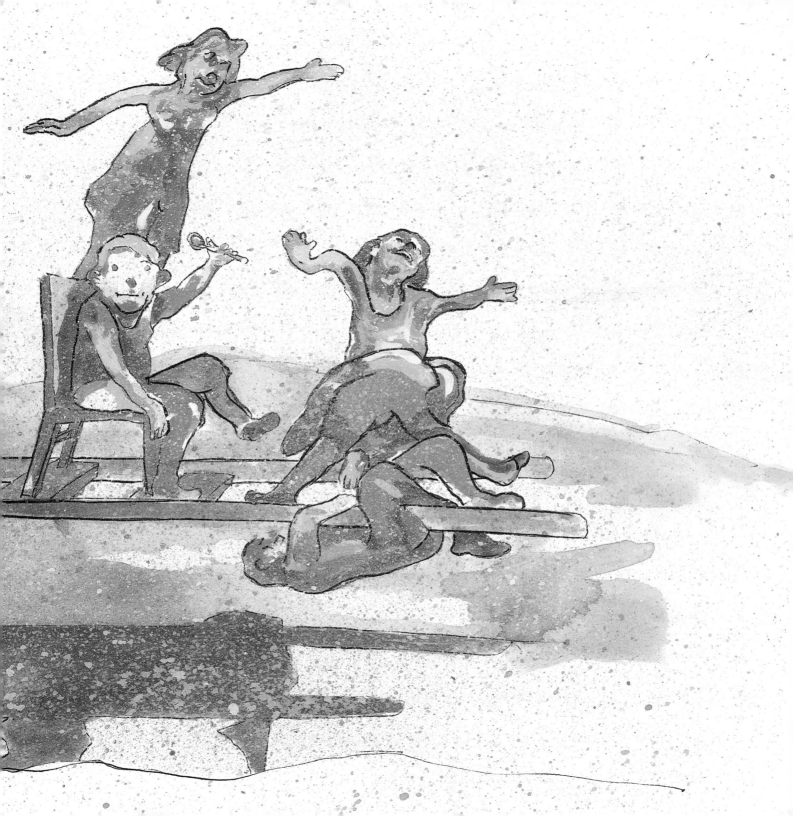

y eso NO le

gu

st**ó**.

Entonces quiso que lo regresaran,

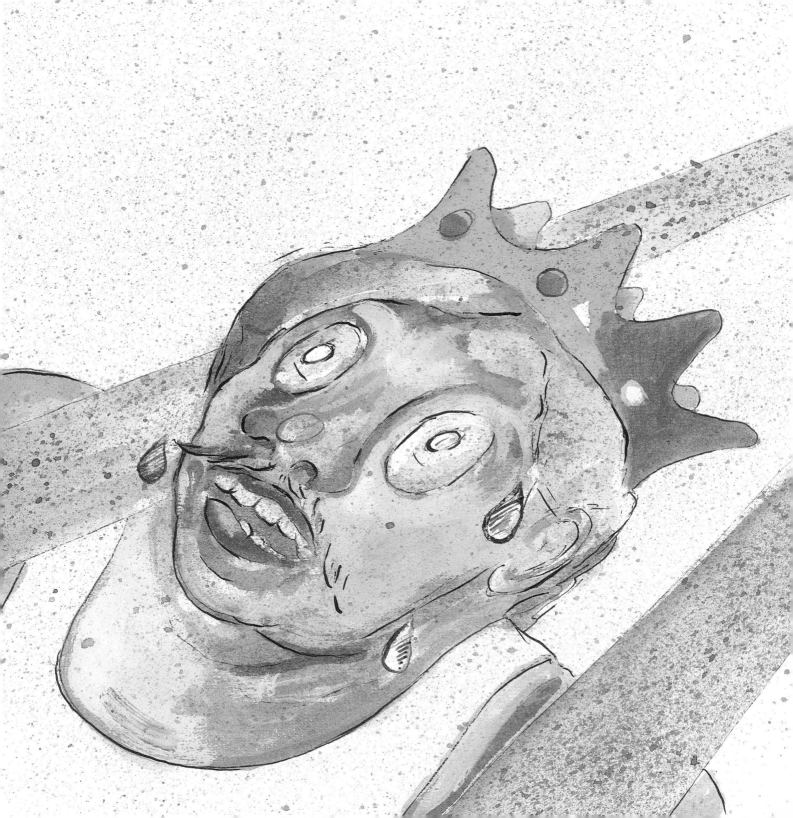

al revés

pero

como

todo era

al revés

se lo llevaron

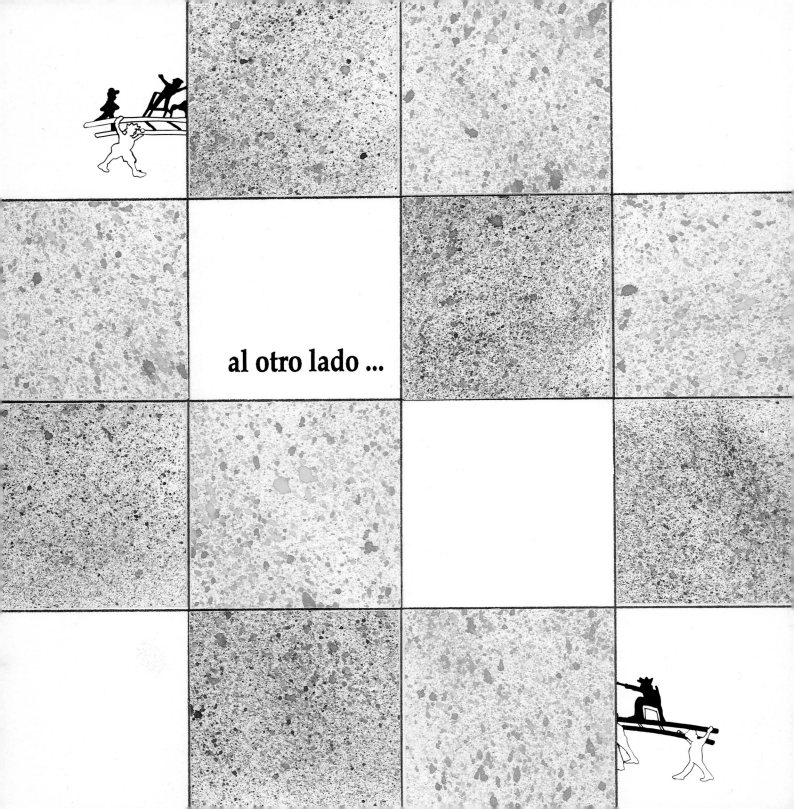

al otro lado ...

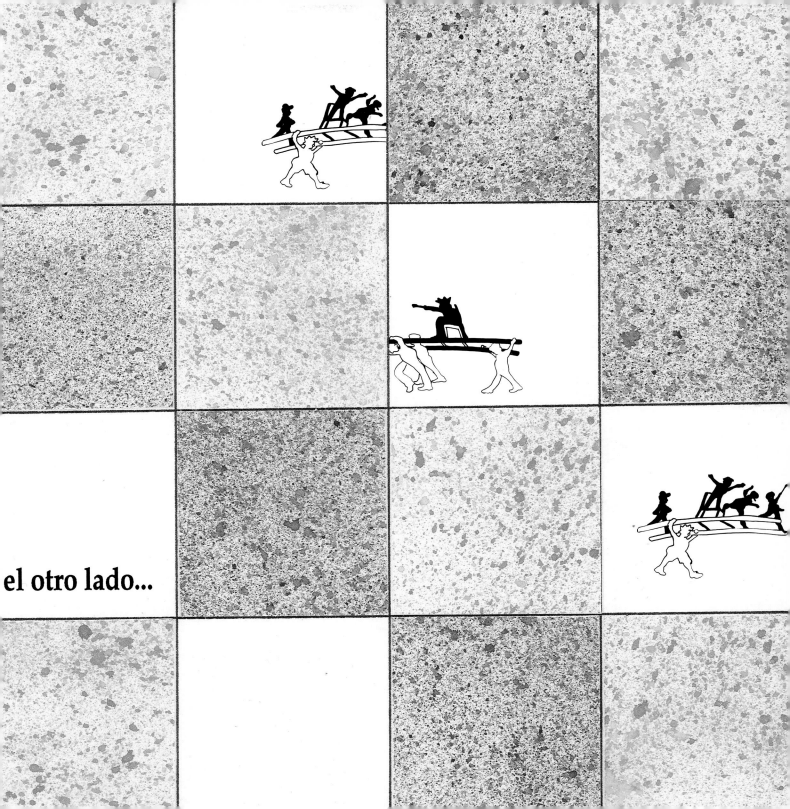

el otro lado...

Y así

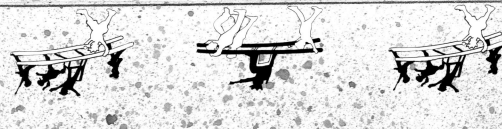
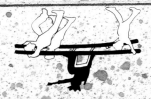
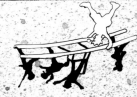

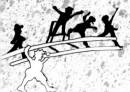
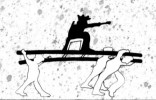
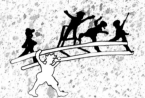

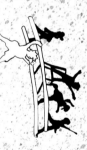

siguieron

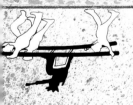
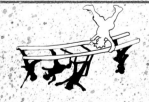
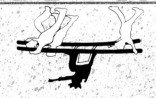

hasta que se acabaron todos

El otro lado se terminó de imprimir
en Impresora Donneco
Internacional, S. A. de C. V.,
Av. Industrial del Norte s/n,
Reynosa, Tamps. El tiraje fue
de 6 000 ejemplares.